曾熙撰書張懷忠家傳

書苑
拾遺

王褘 主編

曾迎三 編

上海辭書出版社

曾熙（一八六一—一九三〇），字子緝、初字嗣元，號俟園，晚號農髯，譜名昭衔，齋名永建齋、游天戲海樓（室）、

心太平庵，湖南衡陽人。清末民初著名教育家、書畫家，海派書畫領軍人物之一。清光緒二十九年（一九〇三）進士，官兵

部主事、提學使、弼德院顧問，先後主講衡陽石鼓書院、漢壽龍池書院，任湖南教育會長、湖南南路優級師範學堂監督，被

譽爲『南學津梁』。民國四年（一九一五）後意絕仕進，寓居上海鬻書課徒，民國十九年在上海逝世。著有《左氏問難》十

卷、《春秋大事表》兩卷、《歷代帝王年表》兩卷，書畫録、詩集、文集各若干卷和字帖多種。

曾熙工書善畫，精鑒藏。素與長於碑版的書家『清道人』李瑞清交好，人稱『南曾北李』；又與吳昌碩、黃賓虹、李瑞

清合稱『海上四妖』。民國十年（一九二一），曾熙創辦衡陽書畫學社，弟子著名者有張善孖、張大千、馬宗霍、朱大可、

馬企周、江萬平、許冠群、姚雲江、李肖白等。曾熙去世後，其門人張大千等將衡陽書畫社擴大爲曾李同門會，以宏揚傳承

先師之書畫詩文，凡曾執贄於曾熙、李瑞清的門人皆可入會。據當時《申報》報導：『聞海內列兩先生門牆者，數逾千人，

日本方面亦多有曾執贄者。』一時風流於海上，影響遠及當代。

由於眼界甚高，曾熙學書最初從篆隸入手，秉持『求篆於金，求分於石』的理念，遍習商周鼎彝和秦漢刻石，後又習

魏晉南北朝諸碑，晚年作書輒以篆籀筆法爲突破口，作爲統攝各體的津梁，認爲『以篆筆作分，則分古；以分筆作真，則真

雅；以真筆作行，則行勁』。其反對清中期乾嘉學派代表人物、『北碑南帖論』的提倡者阮元在地域和風格上割裂南北書法風

格的主張，致力於南北融合，以達到剛柔並濟的藝術境界。清末民初碑派大家沈曾植稱曾熙書法『溝通南北，融會方圓』。

曾熙所書各體均有古雅生動之趣，爲近代以來罕有之五體兼擅的書家。五體中，曾熙的隸書善以篆筆作分，在當時名聲

最著，被譽爲『今之蔡中郎』和『海上隸書第一人』；其篆書用功亦深，特得力於《散氏盤》《毛公鼎》等西周名器，晚年

又以畫梅、松之法入之，更添雅趣，又把篆分意趣融會到章草和行書中，筆勢圓勁，結字開張，氣息奇古，純是一種『意足

我自足』的神情。，其楷書則既深入魏晉傳統，又融會南北，尤得力於鍾繇、王羲之及《瘞鶴銘》《張黑女墓誌》等。

曾熙書法存世數量不少，以字帖形式流傳者頗多，目前可見不下數十種，不少在民國年間多次出版，廣受歡迎，成爲彼

時熱銷海上乃至全國的習書範本。

《張懷忠先生家傳》爲曾熙於民國十三年（一九二四）爲門下弟子張善孖、張大千和張君綬之父張懷忠所撰並書，記叙

張氏家世及張懷忠以先人庭訓治業的爲政之道，藉此可見其家風對張氏兄弟的影響。此作當時由大風堂收藏並印製出版，由

於印量甚少，長期以來鮮爲人知。全帖用筆方圓兼用，於清健中顯蘊藉，結字舒朗寬綽，在端嚴外見敧側，氣息醇古簡凈，

不激不厲，兼有鍾繇、王羲之和《張黑女墓誌》意趣，體現了曾熙在碑帖融合上的積極探索與創新。既是『農髯體』楷書的

典範之作，亦是研究張大千家世生平的珍貴文獻資料。

此次據以重新編印出版，爲體例故，對原圖版重作處理，尚希周知。

張奉政先生傳。先生諱懷忠，字懷忠。四川內江縣人也。其先有用廷君

張奉政先生傳

先生諱懷忠

字懷

四川內江縣人

其先有用廷君

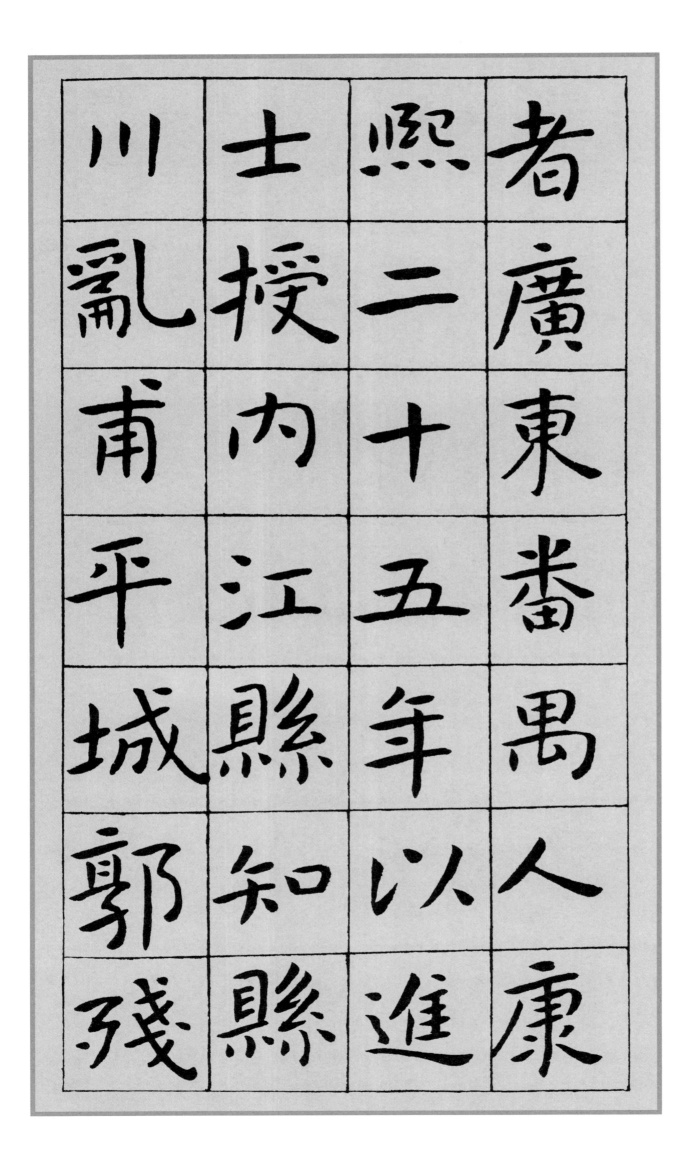

者，廣東番禺人。康熙二十五年，以進士授內江縣知縣。川亂甫平，城郭殘

毀。君至，募民脩築，且曰『寇未已也』。後李黨再煽，他縣多陷，獨內江無恙。民

毀君至募民脩築
且曰寇未已也後
李黨再煽他縣多
陷獨內江無恙民

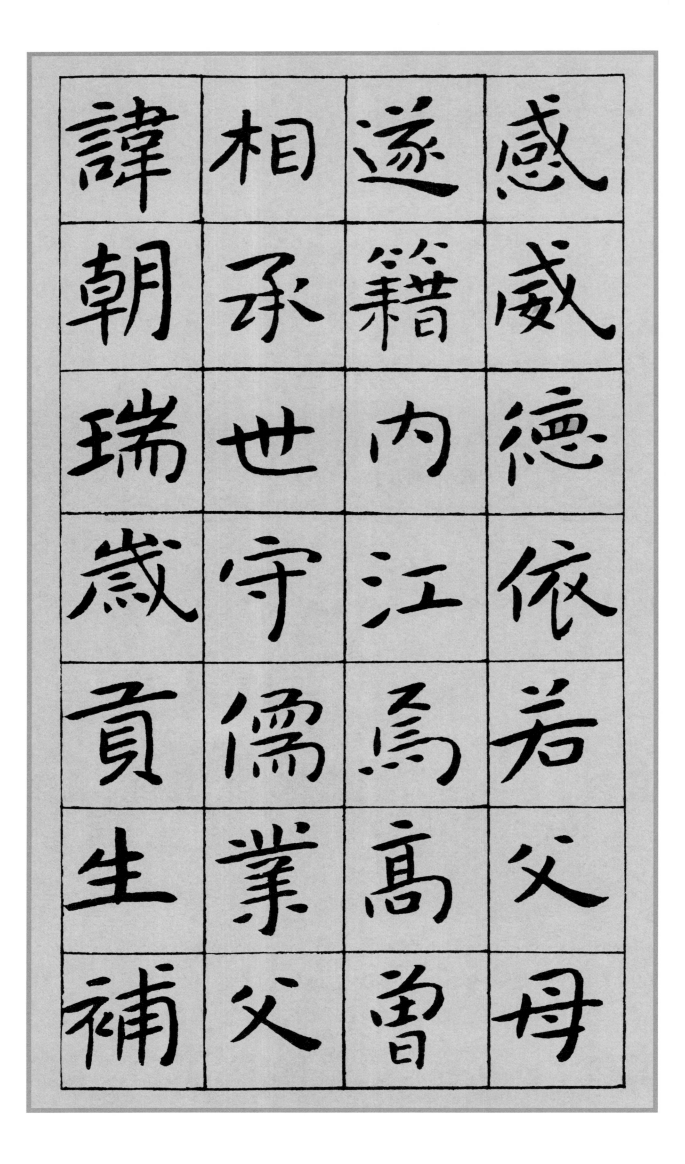

感威德，依若父母，遂籍內江焉。高曾相承，世守儒業。父諱朝瑞，歲貢生，補

授南溪縣。教諭以正心誠意。率屬縣士，尤重孝弟力田。嘗取農桑諸書，授

授南溪縣
正心誠意
士尤重孝弟力田
嘗取農桑諸書授

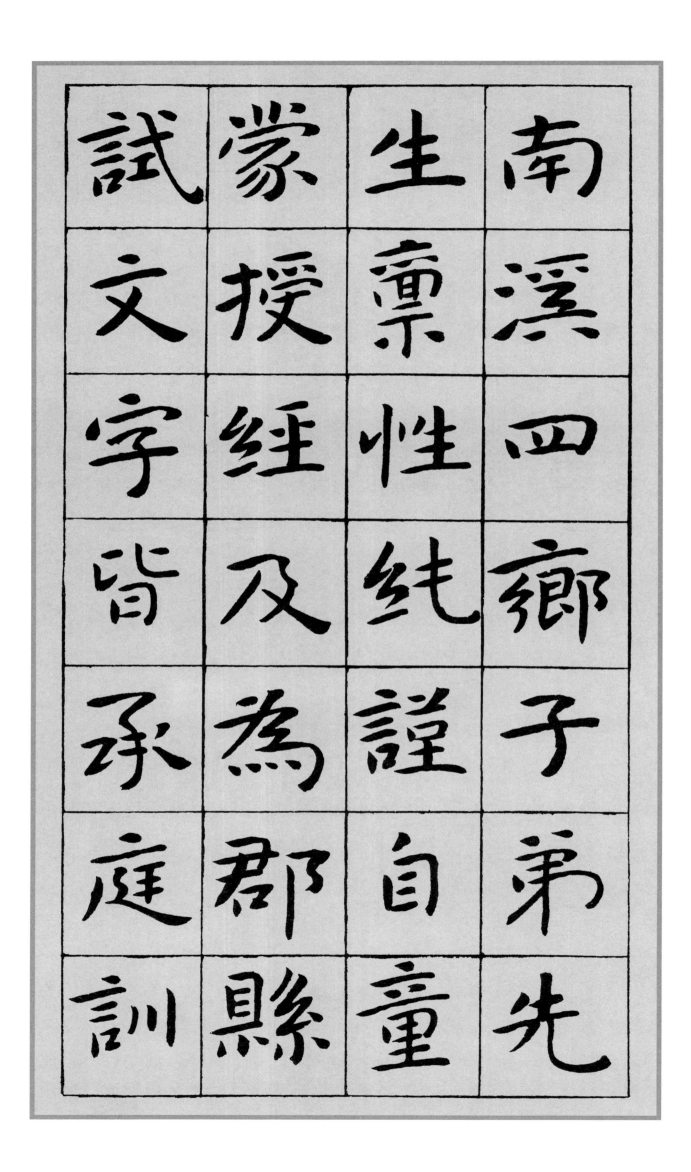

南溪四鄉子弟。先生稟性純謹，自童蒙授經，及為郡縣試文字，皆承庭訓。

南溪四鄉子弟先生稟性純謹自童蒙授經及為郡縣試文字皆承庭訓

又愍責善
太過為
延名師
然屢試屢
躓教諭
君曰学官
清貧不足
贍妻子

汝輩終身困場屋
不若掘井煮鹽或
可療貧先生扵是
治鹽業未幾丁父

憂。母年已髦，又多病。先生事母奉甘旨，未嘗須臾離膝下，井竈悉付之人。

憂母年已髦又多

病先生事母奉甘

育未嘗須臾離膝

下井竈悉付之人

人在堂，先生親匜盥。夫人進食，貧而知義。隣里稱之至今。先生嘗詔諸子

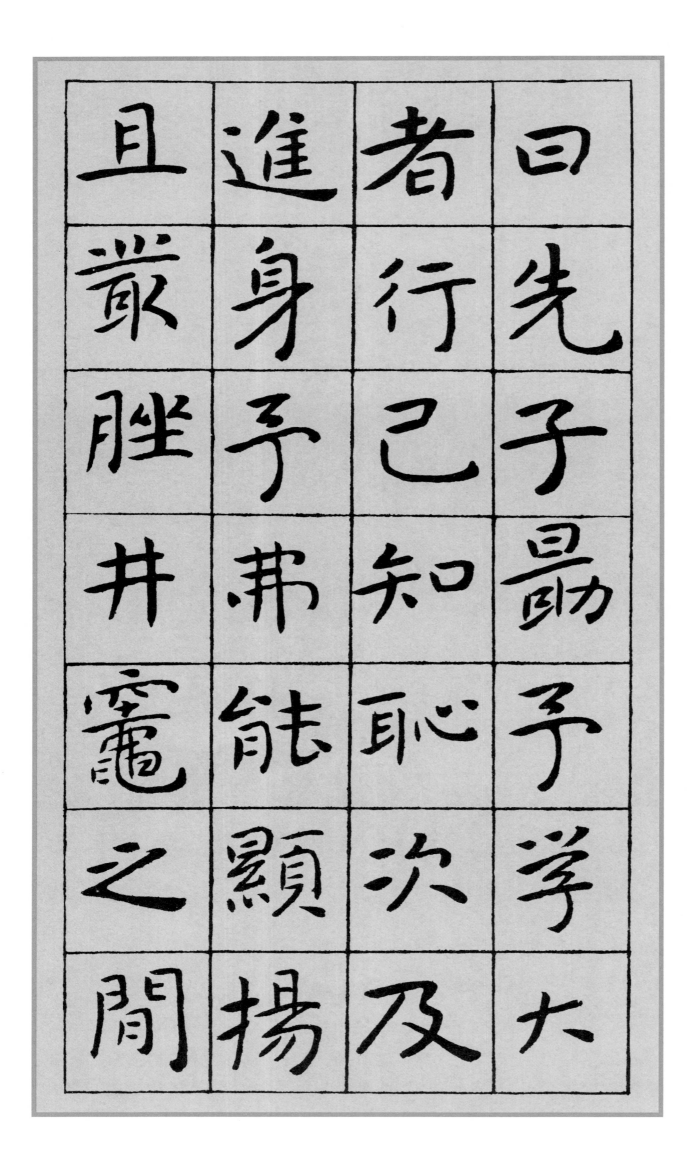

曰：「先子勗予，「学，大者行己知恥，次及進身。」予弗能顯揚，且歟胵井竈之間。

旦夕思之，嘗恨爵不自安。汝曹能成学，是先子之志也。貧也何傷？』子六人。

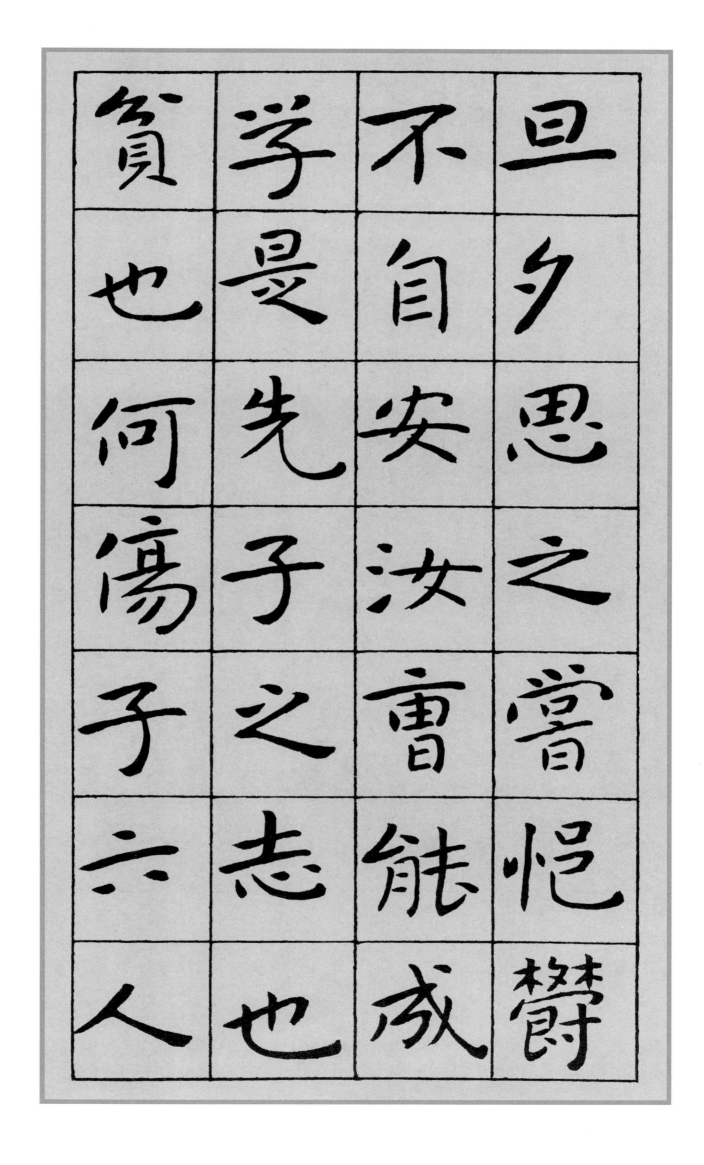

旦夕思之嘗恨爵

不自安汝曹能成

学是先子之志也

貧也何傷子六人

長榮，殤。次澤，卒業明

治大學。應任回

川鹽場知事。癸

亥

冬，內調，任府諮議

兼吳巡使顧問。又次信，經理重慶宜昌商步，叛造入川輪舩。又次橯，附生，

輪	昌	次	黄
舩	商	信	吳
又	步	經	巡
次	叛	理	俓
橯	造	重	頋
附	入	慶	問
生	川	宜	又

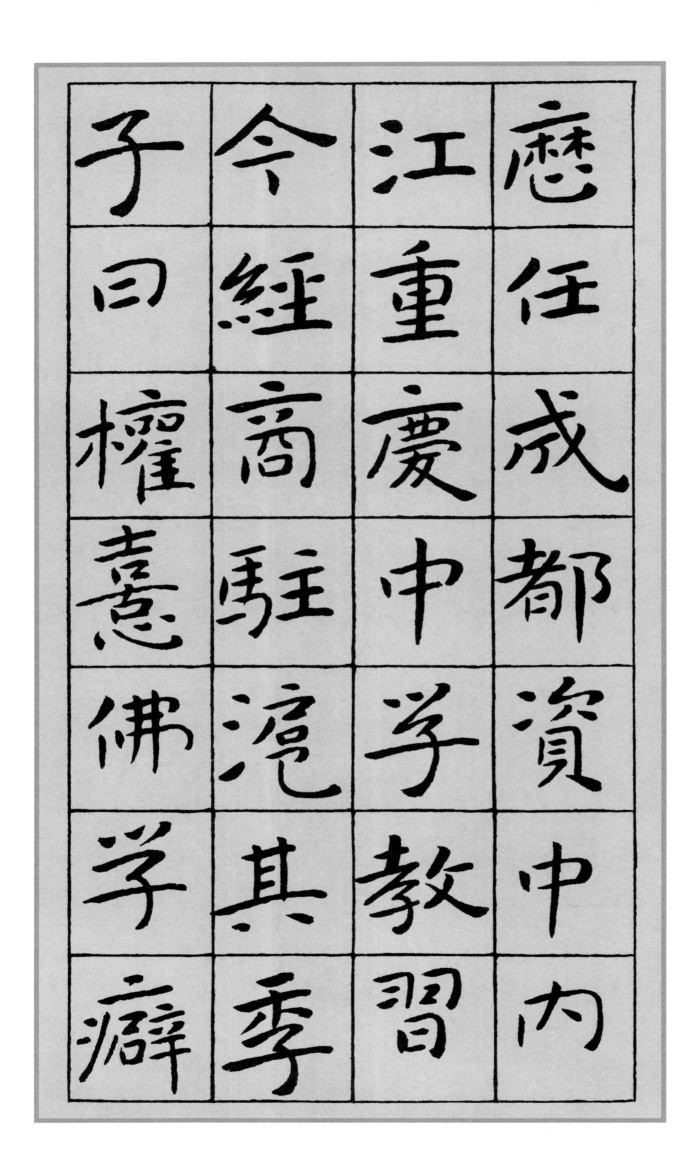

應任江今子
任成重經曰
成都慶商權
都資中駐憙
資中內瀘佛
中教其學
內習季癖

歷任成都、資中、內江、重慶中学教習；今經商駐瀘。其季子曰權，憙佛学，癖

耆書畫，与季璽皆居熙門下。數歲以来，滇蜀構兵，先生盡室避地松江。前

耆	居	来	盡
書	熙	滇	室
畫	門	蜀	避
与	下	構	地
季	數	兵	松
璽	歲	先	江
皆	以	生	前

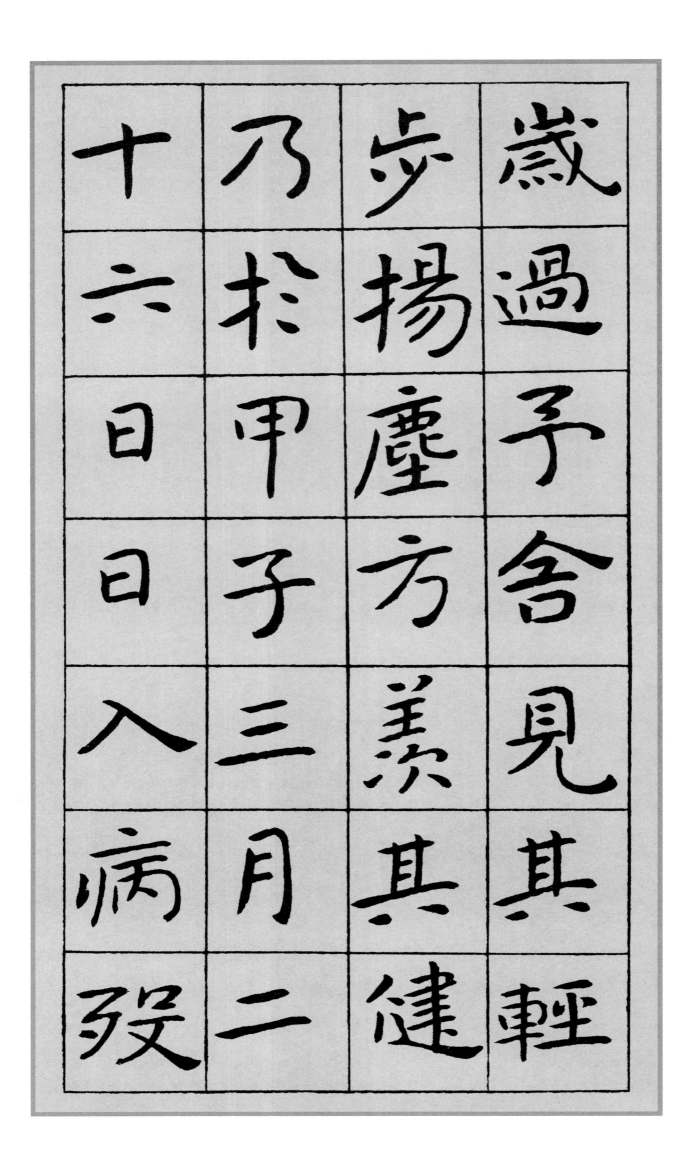

松江寓舍。機侍疾未離寢門。澤先夕自京邐。信、權自蜀、鄂先後奔喪。先生

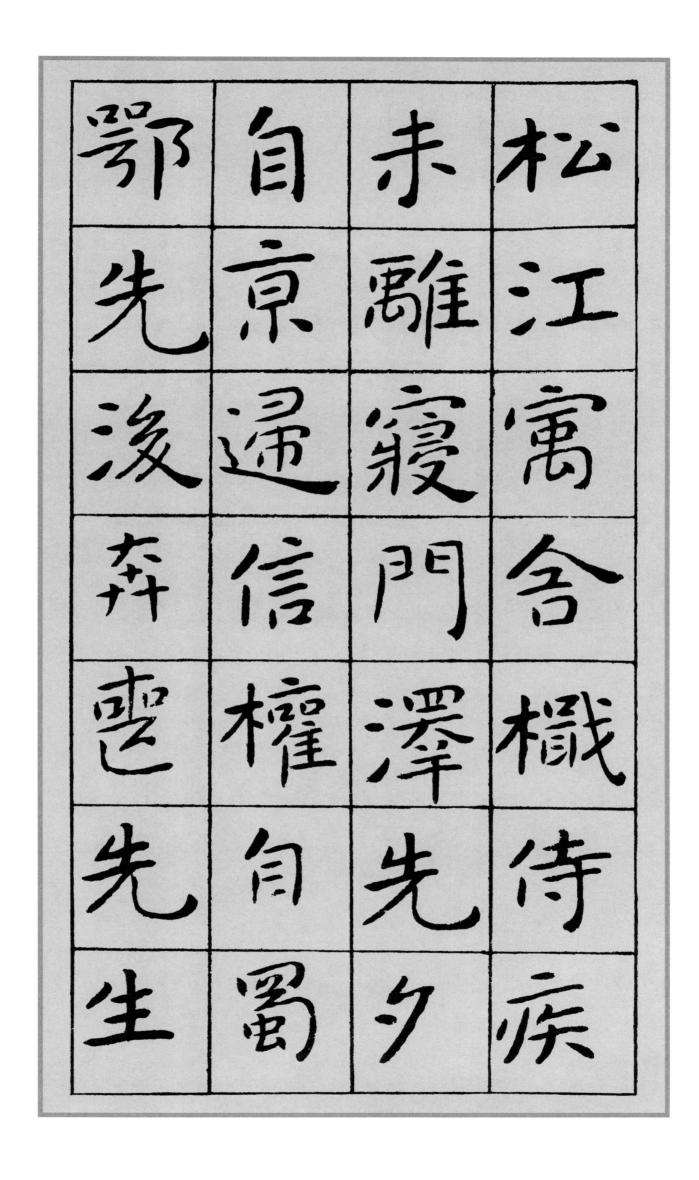

松江寓舍機侍疾

赤離寢門澤先夕

自京邐信權自蜀

鄂先後奔喪先生

體清
瘤
而
志
度
簡

嘆
年
六
十
五
未
嘗

有
病
初
春
偶
咯
血

飲
藥
即
止
當
權
之

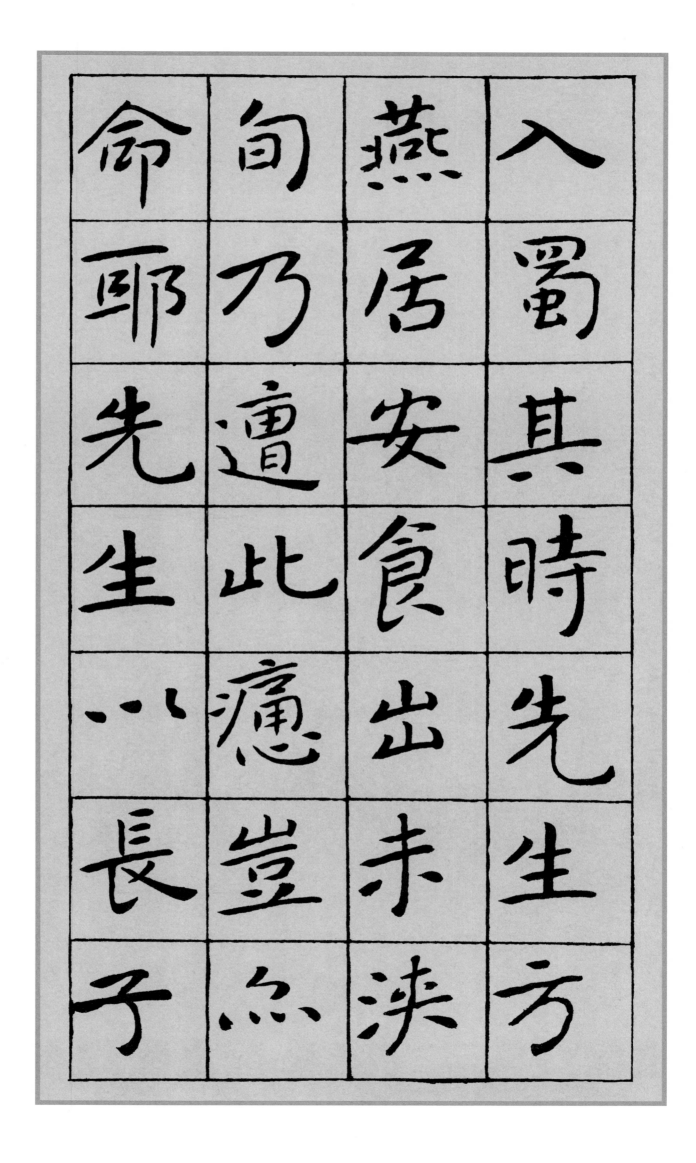

入蜀，其時先生方燕居安食，出未浹旬，乃遭此癘，豈亦命耶！先生以長子，

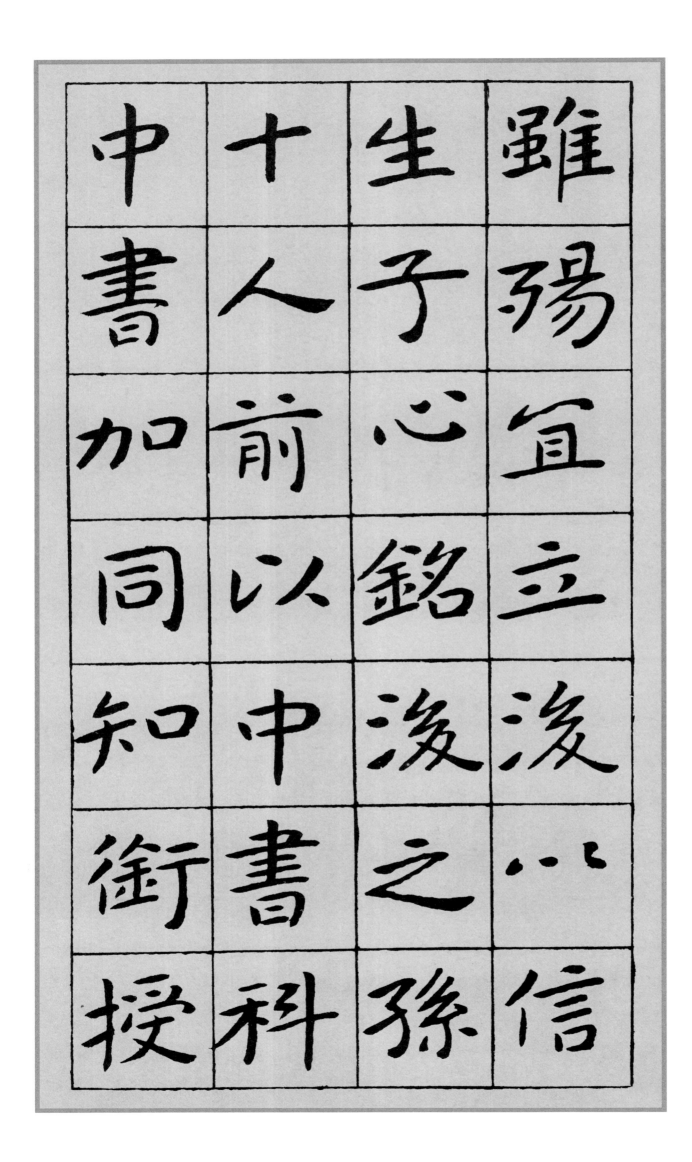

雖殤，宜立後。以信生子心銘後之。孫十人。前以中書科中書加同知衔，授

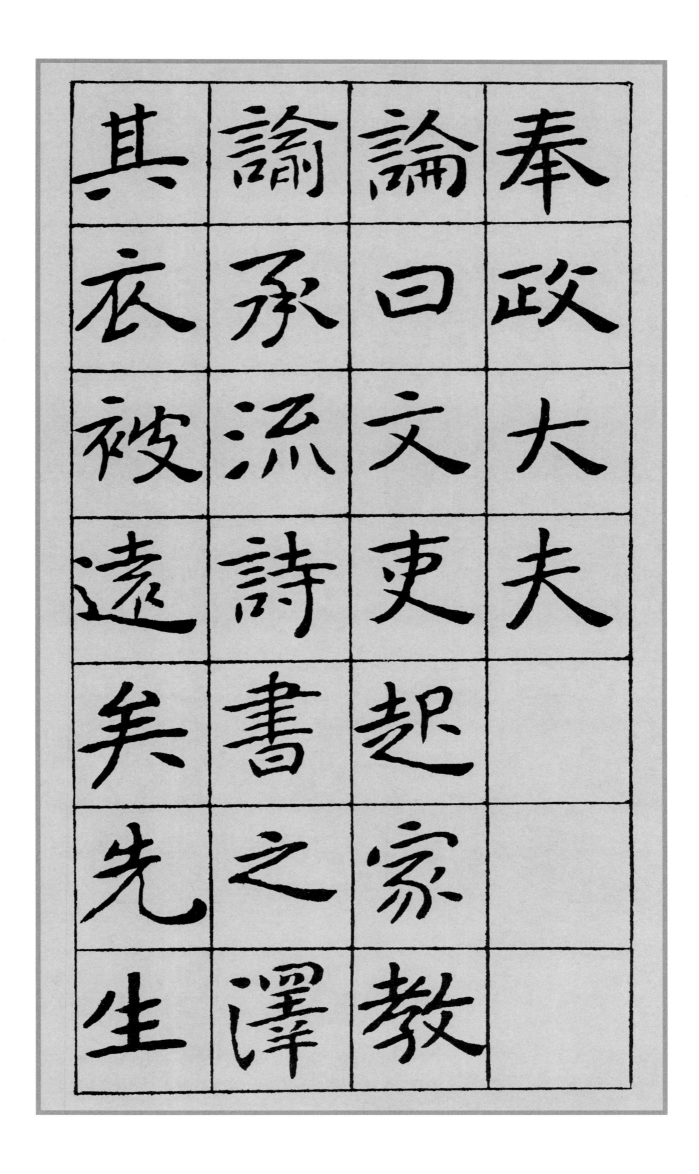

奉政大夫。論曰：文吏起家，教諭承流，詩書之澤，其衣被遠矣。先生

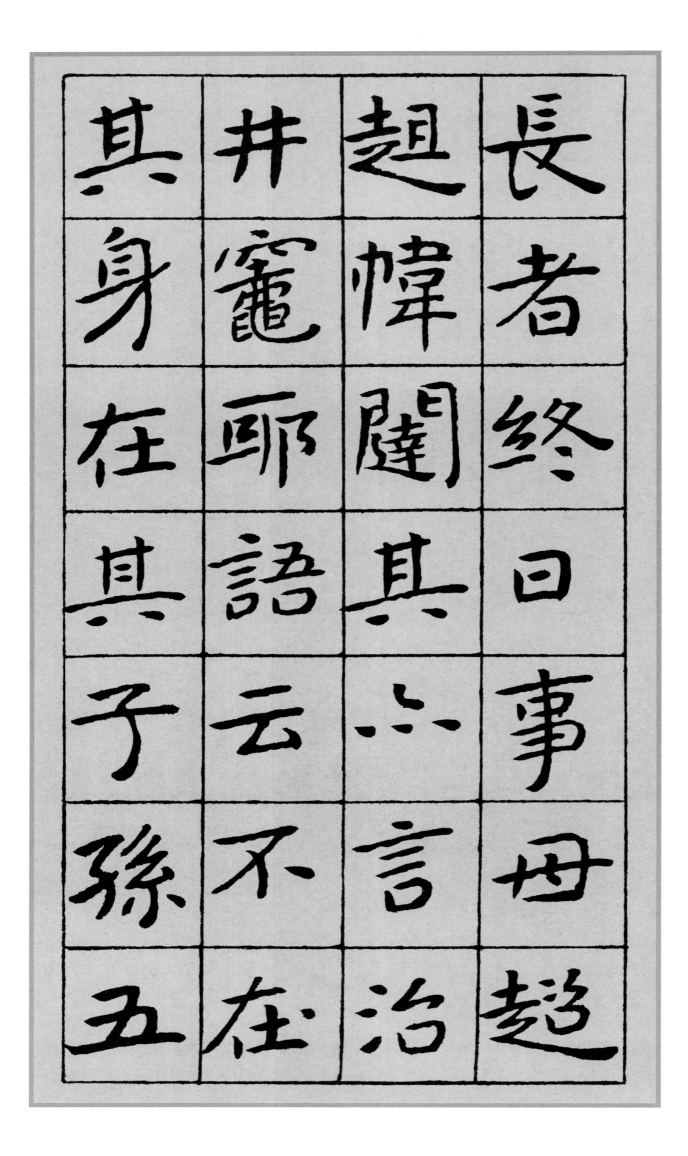

長者，終日事母，趑趄幃闥，其亦言治井竈耶！語云：『不在其身，在其子孫。』五

長者

趑趄幃闥

井竈耶

其身在其

終日

其

語云

事母

其子孫五

不在

言治

在

五

趑

子皆通才，其三游予門，因得紀其始末云。衡陽曾熙撰并書。

子皆通才其三游
予門因得紀其始
末云衡陽曾熙撰
并書